美術家傳記叢書Ⅱ ｜ 歷史‧榮光‧名作系列

朱玖瑩
〈且拼餘力作書癡〉

黃宗義 著

臺南市政府文化局｜策劃　　藝術家出版社｜執行編輯

名家輩出・榮光傳世

隨著原臺南縣市合併升格為直轄市,臺南市美術館籌備委員會也在二〇一一年正式成立;這是清德主持市政宣示建構「文化首都」的一項具體行動,也是回應臺南地區藝文界先輩長期以來呼籲成立美術館的積極作為。

面對臺灣已有多座現代美術館的事實,臺南市美術館如何凸顯自我優勢,與這些經營有年的美術館齊驅並駕,甚至超越巔峰?所有的籌備委員一致認為:臺南自古以來為全臺首府,必須將人材薈萃、名家輩出的歷史優勢澈底發揮;《歷史・榮光・名作》系列叢書的出版,正是這個考量下的產物。

去年本系列出版第一套十二冊,計含:林朝英、林覺、潘春源、小早川篤四郎、陳澄波、陳玉峰、郭柏川、廖繼春、顏水龍、薛萬棟、蔡草如、陳英傑等人,問世以後,備受各方讚美與肯定。今年繼續推出第二系列,同樣是挑選臺南具代表性的先輩畫家十二人,分別是:謝琯樵、葉王、何金龍、朱玖瑩、林玉山、劉啓祥、蒲添生、潘麗水、曾培堯、翁崑德、張雲駒、吳超群等。光從這份名單,就可窺見臺南在臺灣美術史上的重要地位與豐富性;也期待這些藝術家的研究、出版,能成為市民美育最基本的教材,更成為奠定臺南美術未來持續發展最重要的基石。

感謝為這套叢書盡心調查、撰述的所有學者、研究者,更感謝所有藝術家家屬的全力配合、支持,也肯定本府文化局、美術館籌備處相關同仁和出版社的費心盡力。期待這套叢書能持續下去,讓更多的市民瞭解臺南這個城市過去曾經有過的歷史榮光與傳世名作,也驗證臺南市美術館作為「福爾摩沙最美麗的珍珠」,斯言不虛。

臺南市市長　賴清德

綻放臺南美術榮光

有人說，美術是最神祕、最直觀的藝術類別。它不像文學訴諸語言，沒有音樂飛揚的旋律，也無法如舞蹈般盡情展現肢體，然而正是如此寧靜的畫面，卻蘊藏了超乎吾人想像的啟示和力量；它可能隱喻了歷史上的傳奇故事，留下了史冊中的關鍵紀實，或者是無心插柳的創新，殫精竭慮的巧思，千百年來，這些優秀的美術作品並沒有隨著歲月的累積而塵埃漫漫，它們深藏的劃時代意義不言而喻，並且隨著時空變遷在文明長河裡光彩自現，深邃動人。

臺南是充滿人文藝術氛圍的文化古都，各具特色的歷史陳跡固然引人入勝，然而，除此之外，不同時期不同階段的藝術發展、前輩名家更是古都風采煥發的重要因素。回顧過往，清領時期林覺逸筆草草的水墨畫作、葉王被譽為「臺灣絕技」的交趾陶創作，日治時期郭柏川捨形取意的油畫、林玉山典雅麗緻的膠彩畫，潘春源、潘麗水父子細膩生動的民俗畫作，顏水龍、陳玉峰、張雲駒、吳超群……，這些名字不僅是臺南文化底蘊的築基，更是臺南、臺灣美術與時俱進、百花齊放的見證。

我們不禁要問，是什麼樣的人生經驗，什麼樣的成長歷程，才能揮灑如此斑斕的彩筆，成就如此不凡的藝術境界?《歷史·榮光·名作》美術家叢書系列，即是為了讓社會大眾更進一步了解這些大臺南地區成就斐然的前輩藝術家，他們用生命為墨揮灑的曠世名作，究竟蘊藏了怎樣的人生故事，怎樣的藝術理念？本期接續第一期專輯，以學術為基底，大眾化為訴求，邀請國內知名藝術史家執筆，深入淺出的介紹本市歷來知名藝術家及其作品，盼能重新綻放不朽榮光。

臺南市美術館仍處於籌備階段，我們推動臺南美術發展，建構臺南美術史完整脈絡的的決心和努力亦絲毫不敢停歇，除了館舍硬體規劃、館藏充實持續進行外，《歷史·榮光·名作》這套叢書長時間、大規模的地方美術史回溯，更代表了臺南市美術館軟硬體均衡發展的籌設方向與企圖。縣市合併後，各界對於「文化首都」的文化事務始終抱持著高度期待，捨棄了短暫的煙火、譁眾的活動，我們在地深耕、傳承創新的腳步，仍在豪邁展開。

臺南市政府文化局長

目　錄

歷史・榮光・名作系列 II

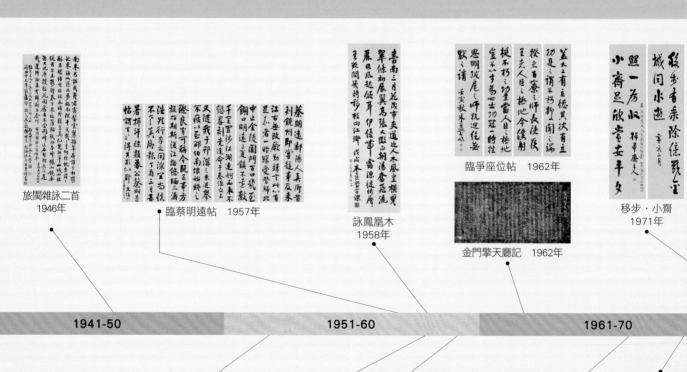

旅閩雜詠二首
1946年

臨蔡明遠帖　1957年

詠鳳凰木
1958年

臨爭座位帖　1962年

金門擎天廳記　1962年

移步・小齋
1971年

1941-50

1951-60

1961-70

新治家格言　1952年

臨小字麻姑仙壇記
1958年

以誠為性命
將壽補蹉跎
1960年

袁枚詩〈赤壁〉
1966年

臨集天發神讖碑
1968年

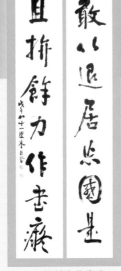

菜根譚・欲做精金
1976年

且拼餘力作書癡
1978年

破體書〈龐克・芭萊〉
破體書〈龐克・芭蕾〉
1986年

慈濟以德　1990年

萬里・四時
1996年

1971-80

1981-90

1991-2000

詩經關雎等五章　1969年

應璩詩
〈昔有行道人〉
1979年

臨泰山經石峪金
剛經　1982年

金剛般若波羅蜜經
1989年

鄭愁予詩〈錯誤〉
1989年

1.

朱玖瑩名作──
〈且拼餘力作書癡〉

朱玖瑩

行書〈且拼餘力作書癡〉

1978　紙本
134×25cm　吳棕房收藏

釋文：敢以退居忘國是；且拼餘力作書癡。
款：戊午（1978）八十一叟朱玖瑩。
鈐印：朱玖瑩印（白文）、起廢園主（朱文）。

敢不退居思國是

且排餘力作老癡

辛亥八十一叟朱玖瑩

　　參觀安平古堡，品嚐過名聞遐邇的臺南小吃，走出臺灣第一街，向北尋訪，三兩箭步之遙，五個行草書體牌匾「朱玖瑩故居」赫然出現遊客眼前。故居正門懸掛著一對醒目的楷書楹聯：「敢以退休忘國是；且拼餘力作書癡。」原蹟出自紀念館主人朱玖瑩手筆。朱玖瑩隨國民政府渡海來臺，擔任鹽務總局局長，退休後卜居於此，號「安平久客」。聯語上句表達他對時局的關心，下一句抒發了他珍惜餘生，寄託筆墨，追求藝術千秋的情懷。

　　相同的內容，朱玖瑩寫過楷書、行書各兩對。行書部分，他刻意改動一個字眼成為：「敢以退居忘國是；且拼餘力作書癡。」「居」、「休」一字之別，顯示朱玖瑩鍛句鑄字的文史功底，更透露出作者落筆揮灑當下的心境感受。其中一幅懸掛書房，其餘分送給前來請益書法的「師掃帚齋」門生。

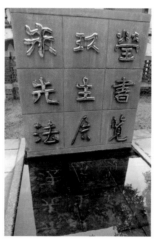

▎書匠頭銜新作秀

　　朱玖瑩從小喜好詩文，渡臺之前擔任湖南省民政廳長兼代省府主席，政事之餘，寄情翰墨，他認同白居易「為文合為時而著，詩歌合為時而作」的主張。有江南才子之稱的盧前（1905-1951）稱許朱玖瑩詩作：「能將宋意融唐格，別出孤標異眾芳。不熟世情寧中肯，果真天骨更開張。知君事業堂堂在，片語隻言味亦長。」旅臺之後朱玖瑩猶有酬唱，自從卜居臺南以書法為日課之後，無形中疏忽了作詩填詞的本事，他的另一幅對聯：「書匠

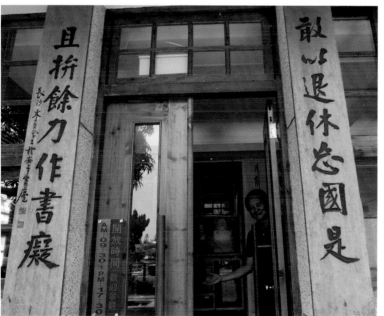

頭銜新作秀；詩人隊裡早除名。」正是自我調侃的寫照。

一九五六年朱玖瑩蒙層峰召見，原可留在臺北候用。此時，歷經戰禍流離、宦海浮沉的朱玖瑩選擇定居臺南，只有這樣，才能好好地臨帖練字；也只有把握下半生寫好毛筆字，才對得起早年賞識、拉拔他的師長譚延闓（1880-1930），這位英年早逝的國民政府首任主席。

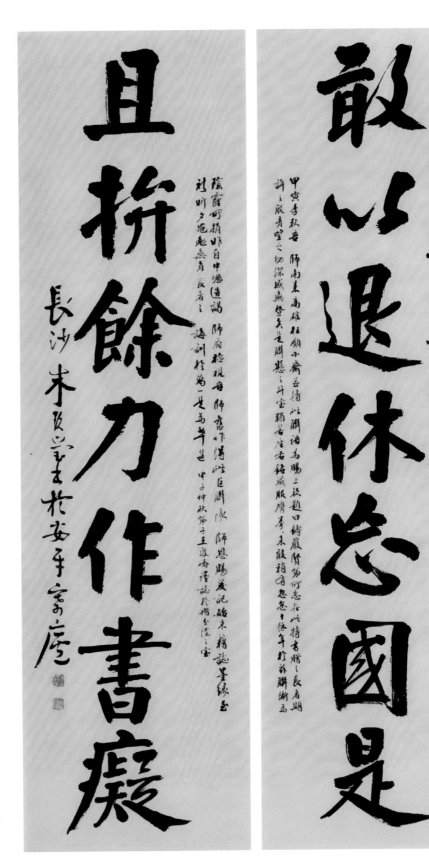

朱玖瑩
楷書〈且拼餘力作書癡〉
1974 紙本 尺寸失載
款：建國六十三年元月元日
　　（1974）長沙朱玖瑩書
　　於安平寄廬。
鈐印：朱玖瑩印（白文）、起
　　慶園主（朱文）。

朱玖瑩故居：牌坊近照（左
上）、墨池近照（右上）、
楹聯近照（下）。

詩人隊裏早除名

書匠頭銜新作秀

天下幾人畫古松

堂上不可生榛樹

[左圖]

朱玖瑩
對聯〈書匠頭銜新作秀〉
1984　紙本
134×30cm×2

款：甲子（1984）八十七
　　叟朱玖瑩。

鈐印：朱玖瑩印（白文）、
　　　掃帚齋（朱文）。

[右圖]

譚延闓
對聯〈堂上・天下〉

　　朱玖瑩師承譚延闓，書宗顏真卿，結體寬博，顧盼自雄，朱玖瑩認為譚
延闓書法「大氣磅礡，有不可一世之概」[1]，肯定其造詣乃「民國以來無與抗
手者」[2]。朱玖瑩對譚延闓的推崇不僅出自一名幕僚對長官的佩服及尊重，更
加上身為學生對老師的孺慕及感念，他認為譚延闓「擇善專精，尤能示人以
法。」[3] 始屆耳順之年的朱玖瑩想必早有預感，皈依書法，古堡旁邊這一片房
舍，有朝一日或許將成為百年之後的紀念館，畢竟人壽有時而盡，唯有藝術
千秋萬世。

安平寄廬憂國是

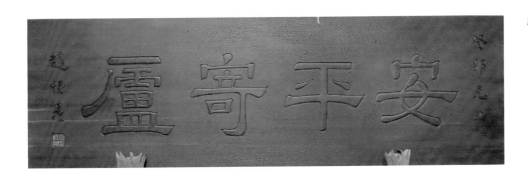

趙恆惕書〈安平寄廬〉額
（1964），現藏「幽篁館」。

鹽務局長宿舍座落於鹽水溪畔，坐北朝南，當年庭園內樹木枝葉扶疏，地面上花草欣欣向榮。舉目張望，左前方即為安平古堡，古堡之外更有億載金城；正前方小學操場，絃歌之聲終年不輟；右邊為英商德記洋房，早已閒置；西行往前，稀稀落落幾戶漁家，直達鹽水溪口，面對臺灣海峽乃得遙望中原故國。

棲身之所既定，朱玖瑩想起早年在河南商邱縣長任內，曾經整理荒廢不用的舊衙房，移花蒔木闢為公園，還請陸和九（1883-1958）刻過「起廢園主」印章，於是另起「安平寄廬」堂號，恭請故鄉湖南耆老趙恆惕（1880-1971）題額。寄廬左側書房大約二十來坪，文房圖書充棟自然不在話下，十年下來，書藝大進，他寫下：「今早作書，忽有振筆欲飛之勢。蓋因邇來內外功兼習，體力加強（內功靜坐、外功練太極拳）。」[4]

朱玖瑩退休之前已有「寫應酬字甚多」[5]之嘆，如今來自四方登門求字的訪客依然絡繹於途，地方官員更是經常關照，不過他最愉快的時光還是接待前來請益書法的年輕朋友。他為讀書寫字的房間取了一個寓義深遠的名稱：「掃帚齋」，學習掃帚「不避污穢，身入髒亂之地，唯是犧牲服務，完全奉獻之精神。」[6]之義。

掃帚齋主人雖然寄情筆墨，仍舊關心國是。眼見中華民國退出聯合國、美國總統尼克森訪問大陸、日本對臺斷交……。朱玖瑩一時之間悲憤不已，絲毫不加思

1 臨池三論，1986。
2 日記1962.2.2
3 題譚祖庵先生臨晉唐人書法冊頁，1974。
4 日記1967.8.23
5 日記1967.4.23
6 師掃帚齋一門師友書法聯展序言，1986。

［左下圖］
洒賡祥刻「朱玖瑩印」、「掃帚齋」（1935）。

［右下圖］
陸和九刻「朱玖瑩印」、「起廢園主」。

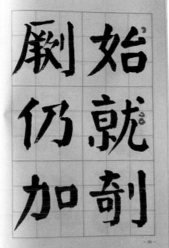

譚延闓書〈枯樹賦〉

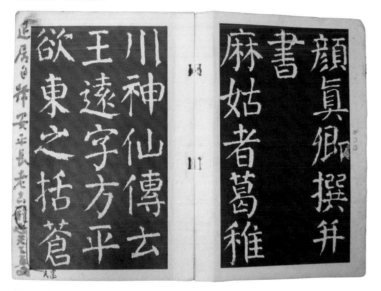

朱玖瑩教學用顏真卿〈麻姑仙壇記〉內頁夾註詩稿:「退居自號安平長⋯⋯。」

朱玖瑩夾註於顏真卿〈麻姑仙壇記〉內之剪貼。

索地寫下這幅幾經推敲、醞釀多時的對聯:「敢以退居忘國是;且拼餘力作書癡。」此後幾次書寫,或改「居」字為「休」字,三易其稿而未定,十足顯現了「吟安一個字,撚斷數莖鬚」的詩人本色。

■「師掃帚齋」一書翁

自從訂下「日課」,朱玖瑩無間於臨池。前十年,楷書從譚延闓〈枯樹賦〉上溯唐朝顏真卿〈麻姑仙壇記〉,隸書從〈禮器碑〉旁及〈石門頌〉,篆書則取法清人楊沂孫上追唐朝李陽冰、先秦〈石鼓文〉。至於行草,當然臨寫顏真卿著名的「三稿」[7]及懷素〈自敘帖〉,其中對〈爭座位稿〉用力尤勤。

朱玖瑩認為「學書先學楷」,對初學書法從王羲之入手頗不以為然,他曾經對登門求教的晚輩勸告:「從楷書入手,功力剛健,再轉婀娜。不然,真墮入韓昌黎〈石鼓歌〉中語『羲之俗書趁姿媚』矣。」[8]甚至對好友教學書法以王羲之字帖入手頗有微詞,認為:「楷書自唐賢立祖,不將楷書基礎立定,而妄攀晉賢,雖能以姿態悅人,終勿能善也矣。」[9]

一九五九年朱玖瑩在臺南舉行首次個展，兩年後應聘於臺南市立圖書館教學書法，他教導學生入門臨寫譚延闓楷書〈枯樹賦〉及譚延闓臨〈顏魯公告身帖〉，本身則「加學北魏〈鄭文公碑〉」[10]，「初臨北齊〈泰山金剛經〉」[11]。也就是說，朱玖瑩在癸丑秋仲七十六歲（1973）以後所寫的〈且拼餘力作書癡〉聯，不論楷行，都奠基於遍臨古典法帖，在前人的法度基礎上融會貫通之後，逐漸開創出個人書風面貌。

7 唐代書法家顏真卿著名的〈祭姪文稿〉、〈爭座位稿〉、〈祭伯文稿〉，合稱「三稿」。
8 日記1967.10.15。
9 同前註
10 年譜，1971。
11 年譜，1968，冬。

健筆凌雲鐵硯穿

掃帚齋案頭長年擺放一本坊間印行〈麻姑仙壇記〉，眉批夾註保留不少朱玖瑩隨手題記，其中一則原作：「退居聊作安平長，老去常懷天下憂。」幾經推敲又作：「退居自號安平長，老去還先天下憂。」又作：「退居聊作安平長，老去還先天下憂。」現傳朱玖瑩〈且拼餘力作書癡〉聯共四幅，分別書寫於癸丑秋仲（1973，76歲）、建國六十三年元月元日（癸丑，1974，77歲）、戊午（1978，81歲）及庚申（1980，83歲）。癸丑秋仲，朱玖瑩退休將滿五年，可見這幅聯句醞釀多時，定稿之後也已經寫過不知多少遍。

朱玖瑩行書〈且拼餘力作書癡〉聯，基本上以譚派顏體為底。一九七三年（頁14）這一幅，字形平正，結體寬綽舒朗，筆調偏於瘦硬。一九七八年（頁7）這一幅，用筆更加辛辣老練，點畫渾厚蒼勁，結體看似緊、峭，而字形大小開合變化隨勢布置，接近爐火純青的地步，堪稱「人書俱老」。

朱玖瑩追隨譚延闓，尤其書法，不論楷書或行書，亦步亦趨。然而此時行書〈且拼餘力作書癡〉聯不僅傳承師風，更加上顏真卿的雄渾沉著、懷素的曠達流動。朱玖瑩書法博涉前賢，善於取法，他

朱玖瑩〈顏體解述〉

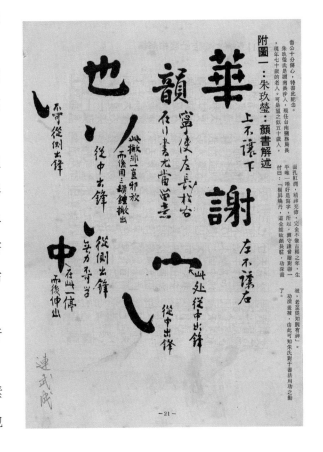

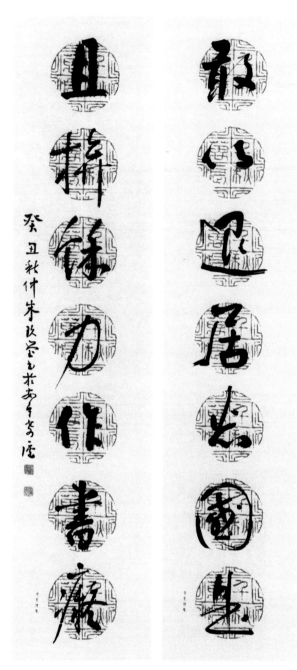

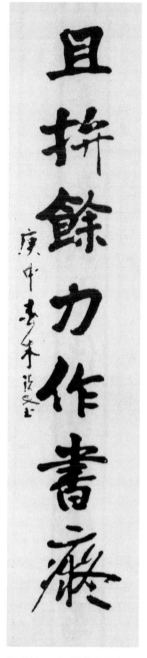

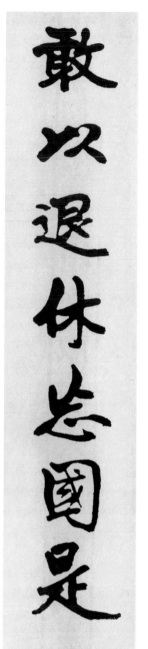

朱玖瑩　〈且拼餘力作書癡〉　1973　紙本　尺寸未詳
款：癸丑秋仲朱玖瑩書於安平寄廬。
鈐印：朱玖瑩印（白文）、起廢圉主（朱文）。

朱玖瑩　〈且拼餘力作書癡〉　1980　紙本　尺寸未詳
款：庚申春朱玖瑩。
鈐印：無。

曾經臨寫木刻本懷素〈千字文〉，自覺「振筆擇灑，頗有自得之意。」[12]。
故宮文物遷臺之初暫貯臺中霧峰，他前往觀賞，面對顏魯公〈祭姪稿〉、懷
素〈自敘帖〉墨跡「瀏覽盤桓約兩小時，於草書打圈之說頗有領悟。」[13] 朱
玖瑩也曾經在張目寒寓所見過譚延闓〈臨米襄陽（米元章）虹縣詩〉，盛讚
其「筆勢破空殺紙，遠望之如正人君子。」[14]。不過從現存朱玖瑩行書〈錄

12 日記1965.6.28。
13 日記1963.4.20。
14 日記1962.2.14。

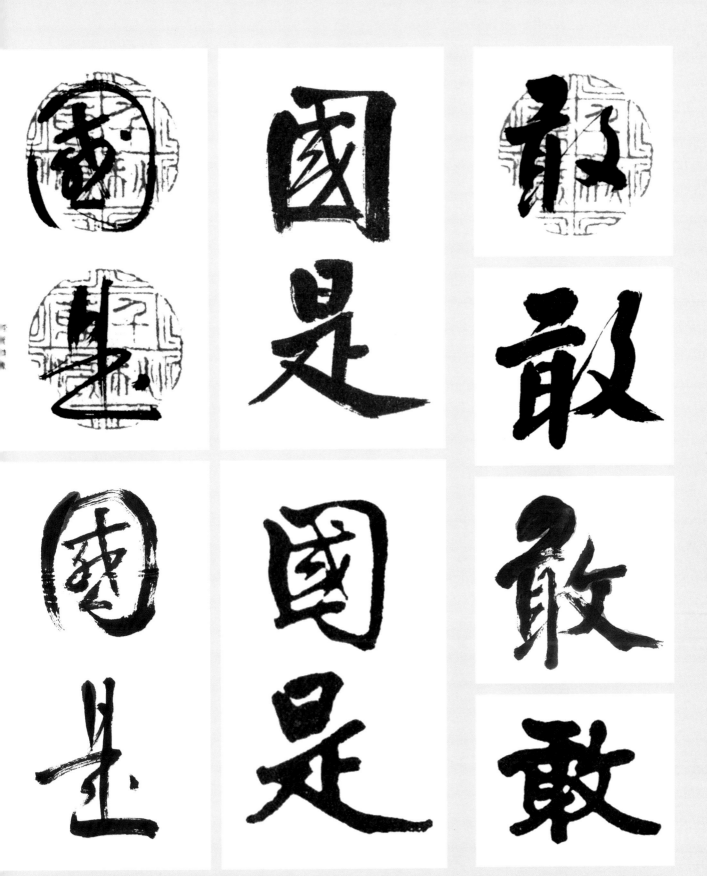

朱玖瑩〈且拼餘力作書癡〉聯中「國是」兩字比較（左上1973、右上1974、左下1978、右下1980）。

朱玖瑩〈且拼餘力作書癡〉聯中「敢」字比較（由上而下1973、1974、1978、1980）。

[上圖]

朱玖瑩　〈錄米元章虹縣詩卷〉　1964　紙本　121×29.7cm×4

釋文：碧梧綠柳舊游中，華髮蒼顏未退翁。天使殘年司筆研，聖知小學是家風。長安又到人徒老，吾道何時定復東，
　　　題柱扁舟真老矣，更無事業奏膚公。

款：右錄米老虹縣詩。癸卯嘉平月朱玖瑩休浴日臺灣字課。

鈐印：湖南長沙朱氏（白文）、玖瑩翰墨（朱文）。

[下圖]

米元章〈虹縣詩卷〉　北宋　紙本　31.2×487cm　東京國立博物館藏

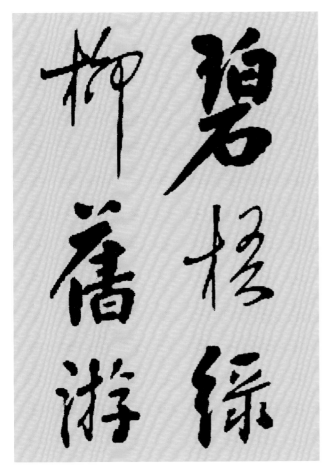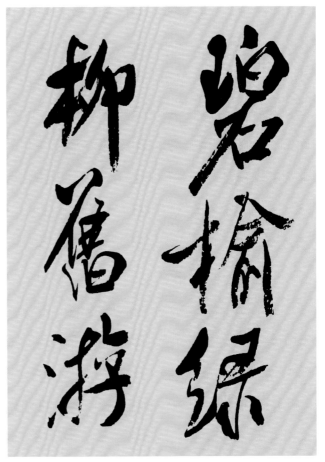

米元章虹縣詩卷〉（1964）顯示，朱玖瑩純然以顏法書米詩，內容文字亦有別，也許他根本不曾見過〈虹縣詩卷〉墨蹟或影本。

至於楷書〈且拼餘力作書癡〉兩聯，氣象雄偉，均屬力可扛鼎之作。這兩件作品用筆結構技法表現南轅北轍，大異其趣。其中一件款署「建國六十三年元月元日」，十年後（1984）為門生持去，並題跋其上，此聯剛偉挺拔，格局開張，充滿浩然正氣，堪稱前期楷書謹守家法的定鼎之作。這件作品幾經刊載，後來被選製為木刻楹聯，懸掛朱玖瑩故居，讓參訪者平添無限的思古幽情。另外最晚一幅楷書聯完成於一九八〇年，此作融攝〈泰山金剛經〉的渾穆以及〈石門銘〉的飄逸，加上行草體式，點畫圓勁迅疾，意氣飛揚，書風異於往昔，可視為朱玖瑩楷書變法另創新局的代表作。

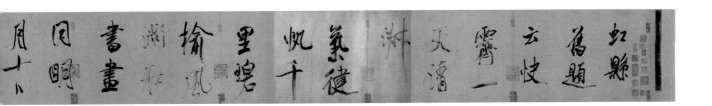

渡臺書家安平久客——
朱玖瑩的生平

宦海帷幄遇良師

清光緒二十四年（1898，農曆戊戌）
十一月初八日，朱玖瑩生於湖南長沙東鄉金
井鶴霞園山莊，父朱樹楷，塾師，母楊氏。
朱玖瑩排行第九，取「九」、「久」諧音，
本名久瑩。朱玖瑩幼承庭訓，從識字起便篤
愛文學與書法，更寶愛家藏木刻米芾（米元
章）法帖。一九一六年，朱玖瑩奉父母之命
與閔芸卿女士成婚，婚後生一子二女。五年
之後，二十四歲的朱玖瑩初識譚延闓於衡
陽，從此命定了他成為中華民國政府官員，
直到七十歲退休。

一九二一年，譚延闓奉孫中山大元帥
令，任湘軍總司令討賊軍，朱玖瑩為政務委
員，後隨譚延闓入粵，任秘書。一九二五
年，孫大元帥病逝，朱玖瑩寫下了〈哀逝〉
七律：「深宵雷雨忽縱橫，破夢矜寒起坐
頻；推枕遽聞宸極墜，吞聲駭絕電傳真。已
將正氣還河嶽，忍聽齊民哭鳳麟；珍重遺言
言努力，頂天立地一完人。」兩年後，國民革命軍統一中國，建都南京，譚
延闓任國民政府行政院長，朱玖瑩即擔任內政部土地司司長，時年而立。

一九三〇年九月，譚延闓卒於南京，春秋五十又二。朱玖瑩一生受譚延
闓甄陶培植最多，對譚延闓壯齡猝卒，三十年後依然大有感嘆：「使天假之
年，不獨書當超越前代，即國事亦必不令敗壞至此也。」[15] 譚延闓兼擅詩、
書、槍法，時人稱「譚三法」，其楷書得自顏真卿〈麻姑仙壇記〉，臨至
二百二十通[16]，有「左不讓右」、「上不讓下」口訣。朱玖瑩一生展繹譚延
闓筆法，益發揚之。

朱玖瑩九十六歲時攝於家
中庭院

15 日記1962.2.14。
16 王家葵，《近代書林品
藻錄》頁442，引譚澤闓說，
2009，山東畫報出版社。

兵馬倥傯渡海前

一九三二年中國內戰期間，蔣介石任豫鄂皖三省剿匪總司令，設行營於武昌。朱玖瑩歷任秘書、文書科長、行政督察專員兼商邱縣長。朱玖瑩在縣長任內，治水、造林、興學、修路，朝夕講求⋯⋯至今商邱縣民仍懷念他，銘一城門曰「玖瑩門」。五年後抗戰軍興，朱玖瑩被派駐南陽，連續剿平土匪孫土貴、李文蕭，復以所訓民團配合國軍作戰，破日軍於新野、唐河一帶，史稱「新唐大捷」。一九四〇年朱玖瑩出任衡陽市長，復遷福建省建設廳長，集中管理閩江上下游輪船，俾戰時航運得以暢通。一九四六年朱玖瑩出任遼寧省政府秘書長，次年還長沙，任湖南省政府委員兼民政廳長兼代省府主席。這一年秋天，中國共產黨發動全面攻擊，來不及品嚐戰勝滋味的中國，一瞬之間又陷入了無情的內戰烽火。

一九四八年，朱玖瑩赴香港，甫過半百，生長於內陸的他，中秋佳節只能徘徊海邊，望月思鄉，詩詠〈香港中秋〉：「去年鎮遠尚征途，今日徘徊海盡頭；只為望鄉兼望月，卻緣悲世更悲秋。銀光盤島疑爭晝，野色侵幃欲上樓；幽怨家家各翹首，嬋娟無語可含羞。」這年冬天，國民黨軍隊在徐蚌會戰失利，隔年夏天共軍入上海，錦繡江山翻紅。漂泊港都偏逢重陽颱風夜，朱玖瑩想起遠在湘西的部屬，面對遼闊的大海嘆息，另賦〈香港雜詩〉：「雨絕雲乖四大荒，下帷堅臥又重陽；徹聽竟夜颱風吼，起視中天月暈芒。空自撫心思禹稷，真教合眼夢湖湘；增慚三月群僚長，長繫偏禪引領望。」

一九四九年十月，中國共產黨政權成立，臺灣入境管制更加嚴格。隔年春天，行政院院長陳誠特發入境證接朱玖瑩入臺。從此，來自湖南的朱玖瑩和所有離鄉背井渡海而來的一百多萬大陸新移民一樣，開始喝著臺灣水、吃起臺灣米，直到百歲歸鄉終老。

臺灣鹽業的CEO

朱玖瑩於一九五○年來到臺北，暫寓北投僑園行政院招待所，等候職務發布，寓中感懷，寫下了入臺第一首詩作〈疾雨敲窗〉：「疾雨敲窗比陣嚴，夢回長怪浸稽天。茫茫禹跡無舟楫，已已犧經閉管絃。杯渡可能追萬弩，薪傳差幸就三篇。此身舊是南陽牧，梁父沉吟又十年。」兩年後，朱玖瑩出任新成立的財政部鹽務總局局長，兼製鹽總廠總經理，從此經常往來於臺北、臺南兩地。

臺灣製鹽總廠（原臺灣製鹽株式會社）位於臺南市健康路，朱玖瑩關懷鹽民生活起居狀況，一方面藉由訪視鹽工宿舍，督導下屬改善鹽村居家環境，同時提高曬鹽、製鹽績效。他仿照朱柏廬〈治家格言〉，專為鹽村居民作〈新治家格言〉（頁38）。

初兼總經理期間，朱玖瑩充分發揮經濟長才，除了赴日考察，他設法調整食鹽零售價格，調高曬鹽工資，短短三年內，臺鹽全年產量創戰後以來最高紀錄，接著又創輸日鹽最高紀錄，更將市場拓展至南韓、琉球、香港、菲律賓、馬來西亞及北婆羅州。一九五八年元月，總統蔣中正接見嘉勉，他才卸下總經理兼職，專任鹽務總局長，從此朱玖瑩更有計畫地展開他的書法寫作生涯。

人書俱老、藝術千秋

朱玖瑩除了參與《古今談》雜誌編輯，倍加努力臨帖創作，同時參與民間社團活動。一九七六年他召集友人成立「臺南詩書畫友粥會」，出版《朱

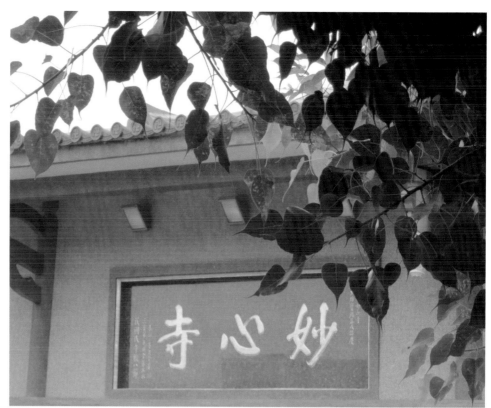

朱玖瑩　楷書〈妙心寺〉
匾額

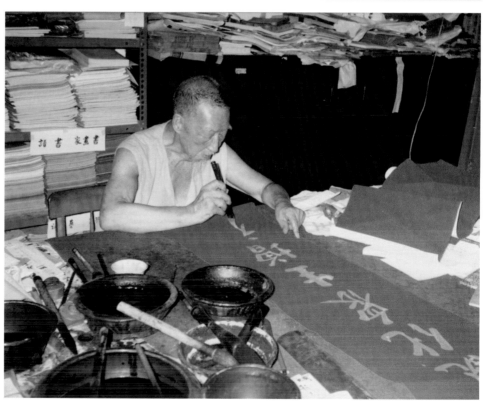

朱玖瑩於掃帚齋揮毫照
片。（師掃帚齋提供）

玖瑩詩文褡稿初集》。兩年後參加「中華民國當代書會巡迴展」於美國，這
一年朱玖瑩為臺南妙心寺題寫新落成的大殿匾額、楹聯，讓參與臘八粥會的
藝文界人士大為嘆服。這批作品鎔鑄魏體寫經，別開新面，此後繼續留存大

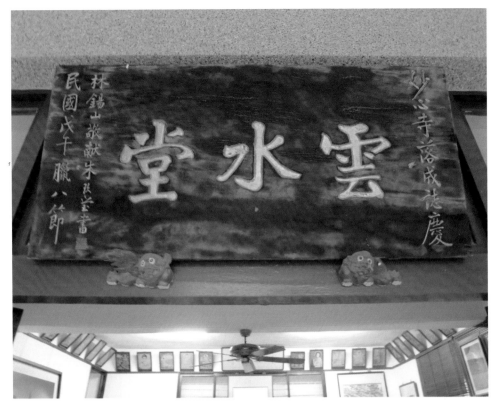

朱玖瑩　楷書妙心寺〈雲水堂〉匾額

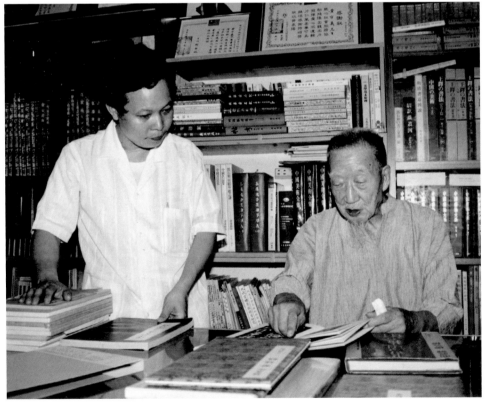

朱玖瑩（右）與本文作者黃宗義1991年合影於天隱廬。

量變法之作。

　　一九八〇年臺北歷史博物館舉辦「朱玖瑩書法回顧展」，論者以為：「筆力從指力來，指力從腕力生，腕力又從浩然之氣的修養工夫而得。」[17]

17　馬壁，〈看朱玖瑩先生展談書法〉，《藝文誌》178期。

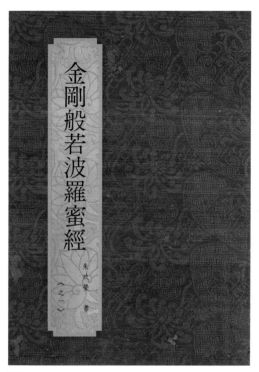

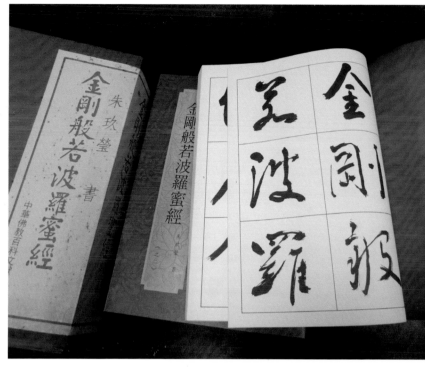

[左圖]

朱玖瑩〈金剛般若波羅蜜經〉冊書影

[右圖]

朱玖瑩〈金剛般若波羅蜜經〉冊內頁

18 《朱玖瑩臨池點滴・自序》

朱玖瑩卻稱：「倘邦人君子以為可教而辱教之，則仍當以有生之年，略補蹉跎之咎。」[18]大抵謙沖自持如此。隔年，韓國教育書藝會推戴朱玖瑩為該會顧問，臺南市立圖書館安平分館成立「朱玖瑩紀念室」，收藏朱玖瑩捐贈之圖書、作品，同年秋赴香港，個展於香港美國圖書館。

　　一九八五年，朱玖瑩寓妙心寺養疾，仍舊發表〈顏魯公人品書法及顏學研究〉等專文，隔年於臺南市立文化中心個展，另於臺南耕莘語言才藝中心授書法，並參加東京舉行之「中日書道展」，與諸弟子舉辦「師掃帚齋一門師友書法聯展」、出版《朱玖瑩臨池三論》。一九八七年，朱玖瑩又與諸弟子聯展於臺北新生畫廊、高雄市立文化中心，並參加臺北市立美術館所舉辦之「當代書家十人展」。朱玖瑩年屆九旬而臨池之志彌堅，書藝日進不已，全然不知老之將至。

　　朱玖瑩於於一九八八年榮獲國家文藝獎書法教育特殊貢獻獎，旋即舉行「朱玖瑩九一回顧展」於臺南市立文化中心，並出版《朱玖瑩書法選集》。次年春，朱玖瑩返鄉，歸臺後以書寫《僧璨大師信心銘波若波羅蜜多心經》、《金剛般若波羅蜜經》為日課，同年由臺南妙心寺刊行。一九九三年

朱玖瑩
楷書　中得心源　1996
紙本　46×20cm×2
款：乙亥之夏，九十九翁
　　朱玖瑩。
鈐印：朱玖瑩印（白文）。

「朱玖瑩書法回顧展：癸酉九七叟」於臺南市立文化中心，並印行專輯。

　　一九九六年夏天，朱玖瑩以九十九歲高齡回湖南探親，同年秋天圓寂於故里。朱玖瑩生前曾預撰自輓聯：「投筆無言，死成空手去；蓋棺自負，生為報國來。」以為一生自況。過世之後，陸續有《跨世紀書癡──朱玖瑩書法紀念展專輯》、《朱玖瑩書法詩詞選集》等出版。二〇〇八年起，臺南市政府積極整修朱玖瑩故居，開放民眾參觀，目前已經成為熱門旅遊景點。二〇一二年起臺南市政府辦理「第一屆紀念朱玖瑩全國書法比賽」，二〇一三年持續辦理中，可說是對朱玖瑩在書法成就上的一種肯定。

朱玖瑩作品賞析

- 臨帖
- 自運

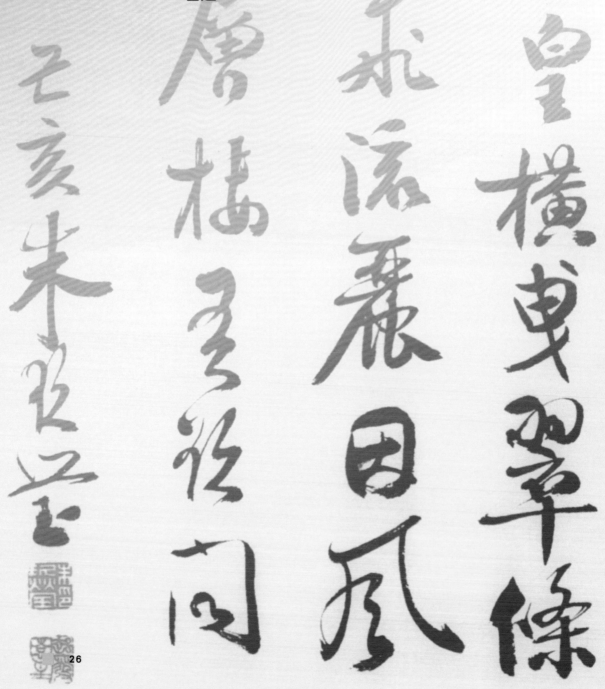

〔臨帖〕

朱玖瑩　行書〈臨蔡明遠帖〉八屏

1957　紙本　120×28cm×8　黃進添收藏

釋文：蔡明遠鄱陽人。眞卿昔刺饒州即嘗趨事。及來江右。無改厥勤。靖言此心。有足嘉
　　　者。一昨緣受替歸北。中止金陵。闔門百口。幾至餬口。明遠與夏鎮不遠數千里。冒
　　　涉江湖。連舸而來。不憚暑刻。竟達命于秦淮之上。又隨我于邗溝之東。追攀不疲。
　　　以至邵伯南埭。始終之際。良有可稱。今既已事方旋。指期斯復。江路悠緬。風濤浩
　　　然。行李之間。深宜尚慎。不具。眞卿報。

款：丁酉（1957）三月，甚暑，揮汗臨顏魯公〈蔡明遠帖〉，謂有一二得其形似耶，久任。

補款：此數紙忘記那年書。

鈐印：玖瑩（朱文）、朱玖瑩印（白文）。

　　〈蔡明遠帖〉，顏真卿報其部屬蔡明遠渡江北歸信函：「蔡明遠鄱陽人，眞卿昔刺饒州
即嘗趨事……眞卿報。」共一百三十八字，收錄於《忠義堂帖》、《餘清齋帖》。朱玖瑩在
兵馬倥傯、風雨飄搖之際倉皇渡海來臺，早期常向友人借用字帖，他把無善本可臨比喻為彈
奏無弦之琴，例如：「無善本臨摹，僅如小學生能就規矩而已，無法助其筆勢飛動也。」又
如：「楷書無善拓可師，用顏法雜寫，譬之撫無弦琴也。」此作每紙兩行，字大若碗口，通
篇大氣磅礴，器宇恢弘，謀篇布局顯然經過特別的安排設計。朱玖瑩行書臨帖懸臂迴腕，力
求橫平豎直，與書寫大楷如出一轍，很明顯的受楷書影響。朱玖瑩生於戊戌，丁酉年正好一
甲子，「久任」名款不多見。

又隨我十刊演之東還擧

不疲以至部伯南隸始終之

隱良有可稱今既已事方

旋拍期斯斯復江路悠緬風濤

浩然行李之間深宜為性

不了真限報下酉三月甚

暑揮汗臨潁譽公蔡明意

帖謂有二得其形似耶

久經

蔡明遠都陽人真卿昔
刺饒州即嘗趨事及來

江右無改歟勤請之此心有
呂赤者一昨緣受替歸北

中止金陵圍門百口幾至
餉口䀹遠之夏鎮不遠數

千里冒涉江湖連舸而來不
惌暑刻竟達命于秦淮之上

朱玖瑩　行書〈臨蔡明遠帖〉八屏

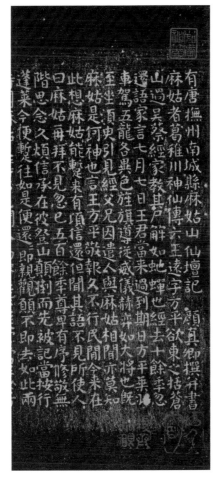
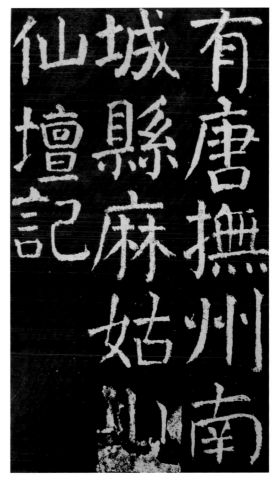

顏真卿　〈麻姑山仙壇記〉小字拓本　　　　　　顏真卿　〈麻姑山仙壇記〉大字拓本

朱玖瑩　楷書〈臨小字麻姑仙壇記〉第十通　冊（右頁圖）

1958　紙本　26.5×26.5cm×34　連武成收藏

款：臨小字本麻姑山仙壇記第十通竟，戊戌（1958）四月，朱玖瑩。

　　〈麻姑山仙壇記〉記載東漢桓帝時女子麻姑得道故事，傳世拓本有大字、中字、小字三種。顏真卿書〈麻姑山仙壇記〉融篆入楷，中鋒用筆，橫平豎直，左右對稱，以正面示人，感覺莊重威嚴，部分字形結構則一反初唐楷書的左短右長，形成「左不讓右」，呈現逆反三度空間現象，如上圖「撫」字。

　　朱玖瑩知遇於譚延闓正當筆意充悅、騰蛟起鳳之際。譚延闓政治手腕圓融，楷書卻不仿效劉墉含蓄內斂的綿裡藏針精神，反而承襲錢灃峻骨崢嶸面貌，更將「上不讓下、左不讓右」的結體特徵實踐在臨寫〈麻姑山仙壇記〉中。朱玖瑩所臨除了遵守家法，更將〈麻姑山仙壇記〉「反三度空間之現象」發揮得淋漓盡致，並且影響了行草創作，如右圖「唐」、「撫」、「麻」、「姑」等字。

　　朱玖瑩臨此帖正逢還曆（六十歲）之齡，此後廣泛臨習五體碑帖，多年之後又恢復臨寫〈麻姑仙壇記〉。目前留存的大字本〈麻姑仙壇記〉習字帖，封面及封底內頁黏貼剪報，並見多處眉批、夾抄詩聯文稿，可知為日常示範教學使用。

有唐撫
州南
縣麻州
姑城南

記第
通竟十
胃朱戊戌

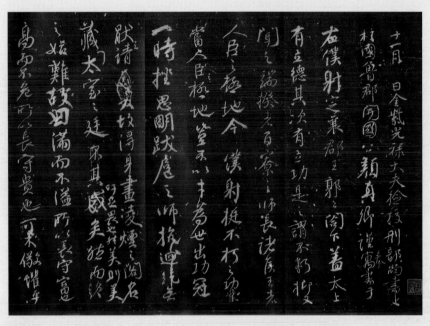

顏真卿　〈爭座位帖〉

朱玖瑩　行書〈臨爭座位帖〉四屏（右四圖）

1962　紙本　130.7×34.4cm×4　私人收藏

釋文：蓋太上有立德，其次有立功。是之謂不朽，抑又聞之。端揆者百寮之師
　　　長，諸侯王者人臣之極地。今僕射挺不朽之功業，當人臣之極地。豈不以
　　　才爲世出，功冠一時，挫思明跋扈之師，抗迴紇無厭之請。

款：壬寅（1962）秋，朱玖瑩臨。

鈐印：朱玖瑩印（白文）、起廢園主（朱文）。

　　顏真卿〈爭座位帖〉（764）用筆圓勁靈活，提按收放自如，點畫粗細分明，
重複的字皆改換形體，妙爲變化。加以字形大小錯落，奇正相生，行間奇峰迭
起，意趣橫生，媲美書聖王羲之〈蘭亭集序〉，號稱行書雙璧。朱玖瑩〈臨爭座
位帖〉，字形大者如張掌，小的如握拳，一如顏真卿的參差變化而橫平豎直更加
明顯，的確是奇偉秀拔、氣勢非凡，真所謂「挾風雨而行雲空」，演繹了顏真卿
「忠義憤發，頓挫鬱屈」書人合一的極致境界。

蓋太上有立德其次有立

功是之謂不朽抑又聞之端

揆者百寮之師長涉履今僕射

王者人臣之極地

擬不朽之功業當人臣之極地

豈不以丈夫為世出功冠一時挫

朱玖瑩　篆書〈臨集天發神讖碑〉聯

1968　紙本　119.6×28.6cm×2　私人收藏

釋文：發令歸臺省，建功多吏丞。

款：集天發神讖字，戊申（1968）三月，朱玖瑩初學。

鈐印：長沙朱氏玖瑩（白文）、六生齋（朱文）。

　　朱玖瑩臨寫篆書取法對象相當博雜，邁越古稀之齡，突然轉向三國時期〈天發神讖碑〉集字聯，款落「初學」，顯然刻意於篆書創作上尋求突破。〈天發神讖碑〉（276）風格奇特，筆意在篆、隸之間，起筆方重，鋒稜勁健，若太阿截磚，轉折處外方內圓，下垂收筆呈懸針狀，森森然如武庫戈戟，凜然不可侵犯。朱玖瑩不喜歡現代人「動輒標榜創作」，主張學書必須「師古」（臨摹），認為：「非謂古法不可變，變古之法，要有勝過古人處。」（1976，學書淺說），所書〈集天發神讖碑〉聯，起筆處遵循原帖造型筆意，縮筆處卻保留了平時引篆「無垂不縮」的寫法，由此可見朱玖瑩在尋求變法嘗試中的謹慎及保守。

〈天發神讖碑〉

朱玖瑩　楷書〈臨泰山經石峪金剛經〉冊

1982　紙本　30.5×20.5cm（未完本）　私人收藏

釋文：佛説金剛般若波羅蜜經如是……

款：謂如道未完本。

鈐印：朱玖瑩印（白文）、掃帚齋（朱文）。

　　正如同〈天發神讖碑〉的介於篆、隸之間，北齊摩崖〈泰山經石峪金剛經〉則是介於隸、楷之間的「過渡書體」。〈金剛經〉用筆安詳從容，包融篆、隸而妙化為楷，結體優游自如、雍容大度，通篇氣勢磅礡，被尊為「大字鼻祖」與「榜書之宗」。朱玖瑩對於隸書與楷書的學習，採取兩套標準。他認為：「楷書臨唐碑，宜專精一家。隸書臨漢碑，可以泛臨百家，然後歸於本店自造。此朱氏法門，可使世人知之。」（日記1961.11.3）在他退休之前的臨帖記錄中，隸書部分出現了〈封龍山〉、〈西峽頌〉、〈夏承碑〉、〈石門頌〉、〈曹全碑〉，乃至於翻刻本〈郭有道碑〉等。

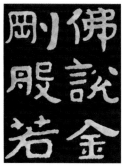

〈泰山石峪金剛經〉　　　〈石門頌〉

　　退休之後的朱玖瑩，對於「過渡書體」的關注，很明顯的移轉向介於隸書與楷書之間的〈泰山石峪金剛經〉，主要原因之一是受託為臺南妙心寺書寫牌匾，〈金剛經〉的雍容厚重書風正切合他隸楷變法的企圖心。這件八十五歲未完本〈臨泰山經石峪金剛經〉冊頁，印證了朱玖瑩此期書風轉變的契機。

〔自運〕

朱玖瑩　小行草〈旅閩雜詠二首〉條幅（右頁圖為局部）

1946　紙本　83×38cm　私人收藏

釋文：南來爲訪武夷君，霧鬢雲鬟擁翠屏。誰分相攜泛東海，此情如夢隔南溟。干戈戰戰吾
　　　何往，桃李菲菲醉未醒。結想綠波春浦外，浮生眞似楚江萍。山城小住徒爲爾，且攜
　　　詩卷下東坡。蒲輪試向東峰碾，小鏡要憑大塊磨。撲徑花開香自在，當關峰送石磬
　　　陀。長汀是我還鄉路，未有歸期可奈何。

款：旅閩雜詠二首，錄奉哲民吾兄正之，久不得見，貽此當作辭行也，丙戌（1946）九月，
　　弟朱久瑩。

補款：此四十七年前舊作，哲民兄已逝，賴世兄超倫保存，玖瑩補書。

鈐印：朱玖瑩印（白文）、起廢園主（朱文）、朱玖瑩印（白文）。

　　　〈旅閩雜詠二首〉贈友人，朱玖瑩時任福建省建設廳長，半世紀後補款其上，印證了臺
海時局的轉變。朱玖瑩旅閩之初，恰逢日本侵華，戰火方殷，故前首有「干戈戰戰吾何往
……浮生眞似楚江萍」之感嘆。書此作時，國共內戰烽火燎原，九月底共產黨軍隊占據津浦
路南段，徐蚌交通中斷，後一首更有「長汀是我還鄉路，未有歸期可奈何」之句，倍添傷
感。此作小行草字大如寸，雋拔秀逸，為朱玖瑩五十歲以前僅存，彌足珍貴。此作另一值得
玩味之處為補款所鈐姓名印章「朱玖瑩印」與「起廢園主」，兩方對章刻於一九三五年，由
於長年使用，周邊自然殘泐，頗耐人玩味。

南來為訪武夷君霧鬢雲裳
泛東海此情況夢隔南濱干戈戰
酥未醒結伴綠波春浦外浮生真似
徒為爾且攜詩卷下東坡蒲輪試向
憑大塊廣搜徑花開秀自車當閩峰
我還鄉路未有歸期了條何　旅閩雜詠
拾民又兄正之久不以見貼此當作醉行也　丙戌九月
此四十七年前舊作　拾民兄已逝賴世兄

地方自治事業日新造林修路踴躍經營
選舉公平賢能在位分工合作興利除弊
莫爭派系守法奉公自由平等幸福無窮
家所由興孝弟第一敬老慈幼相尚成習

婚喪慶弔禮尚往來大家節約保有餘財
豪賭傾家貪色敗德酗酒傷身相戒勿涉
敦親睦族救災邮隣安居樂業豈不在人
處世之方此其大畧身體力行庶幾不惑

朱柏廬治家格言比戶傳誦久矣生活形
態新舊異宜因師其意就鹽民特性作新
治家格言與我鹽民休戚相關以此互勉
公私獲益必愈久而愈彰　朱玖瑩

朱玖瑩
楷書〈新治家格言〉
七屏
1952　紙本
135×33cm×7
私人收藏

釋文：天明即起，掃地開窗，內外清潔，日行有常。義務勞動，出工勿懈，鹽村環境，整理是賴。颱風地震，隨事預防，
臨時警戒，尤要周詳。水電啓閉，不可怠忽，我之先民，固不惜物。物無不壞，隨壞隨修，四字要訣，記在心頭。
整舊如新，物用不匱，競尚奢華，非我族類。生活規律，約會守時，倘要遲到，事先通知。一分精神，一分事業，
浪費光陰，是謂自賊。開溝儲水，整平鹽灘，比戶競賽，切莫偷閒。業無貴賤，生活基礎，一技隨身，勝過富有。
防止偷漏，保護鹽場，風清俗美，示範一方。朋友交游，信義爲重，勸善規過，尤忌爭訟。四海兄弟，天涯比鄰，
無有遠邇，一視同仁。中心爲忠，如心爲恕，推己及人，事無不治。以鹽爲業，服務人羣，增產報國，雙手萬能。
莫攪苦滷，提高品質，修築堤坊，工程要實。地方自治，事業日新，造林修路，踴躍經營。選舉公平，賢能在位，
分工合作，興利除弊。莫爭派系，守法奉公，自由平等，幸福無窮。家所由興，孝弟（悌）第一，敬老慈幼，相尚
成習。婚喪慶弔，禮尚往來，大家節約，保有餘財，豪賭傾家，貪色敗德，酗酒傷身，相戒勿涉，敦親睦族，救災

四海兄弟天涯比鄰無有遠邇一視同仁
中心為忠如心為恕推己及人事無不治
以鹽為業服務人群增產報國雙手萬能
莫攪苦滷提高品質修築堤坊工程要實

開溝儲水整平鹽灘比戶競賽切莫偷閒
業無貴賤生活基礎一技隨身勝過富有
防止偷漏保護鹽場風清俗美示範一方
朋友交游信義為重勸善規過尤忌爭訟

物無不壞隨修四字要訣記在心頭
整舊如新物用不匱競尚奢華非我族類
生活規律約會守時尚要遲到事先通知
一分精神一分事業浪費光陰是謂自賊

天明即起掃地開窗內外清潔日行有常
義務勞動出工勿懶鹽村環境整理是賴
颶風地震隨事預防臨時警戒尤要周詳
水電啟閉不可怱忽我之先民囿不惜物

恤隣，安居樂業，豈不在人。處世之方，此其大略，身體力行，庶幾不惑。

款：朱柏盧治家格言，比戶傳誦久矣。生活形態，新舊異宜，因師其意，就鹽民特性，作新治家格言，與我鹽民休戚相關，以此互勉，公私獲益，必愈久而愈彰。朱玖瑩。

朱玖瑩〈新治家格言〉，內容針對鹽民撰寫，譬如「開溝儲水，整平鹽灘……防止偷漏，保護鹽場……莫攪苦滷，提高品質……修築堤防，工程要實。」諄諄教勉，可說是一篇鏗鏘有力、務實簡明，讀來朗朗上口的現代告示。此作字大兩寸許，連同落款說明總計四百餘字，通篇端楷一氣到底，絲毫不苟，一如其人之精幹有為，無怪乎臺鹽產量屢創紀錄。〈新治家格言〉經刊印為字帖，朱玖瑩自認為：「剛勁之氣似未甚離魯公家法，可作小學生習字範本用。」（日記1963.3.15）堪稱朱玖瑩此期大楷面貌代表之作。

臺南三月花盛市夾道迎人木鳳皇橫曳翠條
初展翼高張火徹正陽朝奮飛流霰因風
起低耳伊優華雲涼徙倚層橋玉立亭屬
幾時移植向江鄉　樹玉立亭屬　己亥朱玖瑩

臺南三月花盛市夾道迎人木鳳皇橫曳
翠條初展翼高張火徹正朝陽奮飛流
飛因風起傾耳伊優華露涼徙倚層、
多致問幾時移植向江鄉　戊戌朱玖瑩字課
第二行未遠樓字

朱玖瑩　詠鳳凰木　1958　紙本　98.5×34.7cm　私人收藏　　　朱玖瑩　詠鳳凰木　1959　紙本

朱玖瑩　詠鳳凰木　1966　紙本　135.5×32.9cm

朱玖瑩　行草〈詠鳳凰木〉條幅（左頁左圖）

1958　紙本　98.5×34.7cm　私人收藏

釋文：臺南三月花成市，夾道迎人木鳳皇（凰）。橫曳翠
　　　條初展翼，高張火繖（傘）正朝陽。奮飛流麗因風
　　　起，傾耳伊優帶露涼。徙倚層（樓）吾欲問，幾時
　　　移植向江鄉。

款：戊戌（1958）朱玖瑩字課。

補款：第三行末遺樓字。

鈐印：長沙朱玖瑩印（白文）。

　　　臺灣地處亞熱帶，鳳凰花盛開於春夏之交，延續數
月。鳳凰木濃密寬闊的樹冠橫展下垂，宛如熾熱驕陽下的
天然傘蓋。鮮紅豔麗的鳳凰花也是臺南市市花，凰鳳城因
此得名。

　　　〈詠鳳凰木〉現存三幅。最早為戊戌（1958）字課：
「臺南三月花成市，夾道迎人木鳳皇（凰）。橫曳翠條初
展翼，高張火繖（傘）正朝陽。奮飛流麗因風起，傾耳伊
優帶露涼。徙倚層（樓）吾欲問，幾時移植向江鄉。」退
筆直書，筆態渾厚，左下角補一小行款：「第三行末遺樓
字。」隔年（己亥，1959）另書贈人，字形略小，筆致清
勁。再隔七年（丙午仲夏，1966）重錄舊作，將第一句
「三月」改成「四月」、第三句「橫曳翠條初展翼」改為
「橫曳翠翹初展翼」。朱玖瑩在這首詩中藉由鳳凰花，寄
託了懷念故國的幽思。其中丙午年所作，行草夾雜、筆致
峭奇清麗，末行刻意將詩作最後一句「幾時移植向江鄉」
壓低兩格書寫，成為落款的一部分。陰曆四月正是驪歌初
奏，萬千學子翹首藍天，生命重新啟航季節；「翠條」、
「翠翹」一字之別，大有「僧推月下門」、「春風又綠江
南岸」之古意。

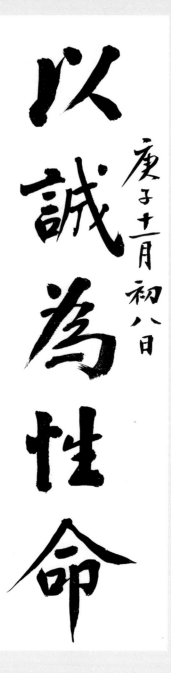

朱玖瑩　楷書〈以誠為性命・將壽補蹉跎〉聯

1960　紙本　90×28cm×2　私人收藏

款：庚子（1960）十一月初八日，朱玖瑩書於六生齋。

鈐印：朱玖瑩印（白文）、起慶園主（朱文）。

　　一九六〇年農曆庚子十一月八日，朱玖瑩六十三歲生日，恰逢行憲紀念日，他為自己寫下了這幅自我勉勵的對聯。「六生齋」取《雜阿含經》中的〈六生喻經〉：「如彼士夫，繫六眾生於其堅柱，正出用力，隨意而去；往反疲極，以繩繫故，終依於柱。」此作無一穉筆，通體磊落大方，兼得錢南園鐵面御史風骨與翁同龢廟堂氣象，已然不讓清人專美於前。

曾紹杰刻〈六生齋〉

朱玖瑩　小行楷〈金門擎天廳記〉橫幅拓片

1962　紙本　64×132cm　私人收藏

釋文：金門本海上孤島，固無可得而稱於時也，至民國三十八年秋國軍防此，經之營之，以戰以守，竟成爲
　　　全世界反共前線之堅強陣地矣。我將士忠勇報國，軍民敵愾同仇，昭昭在人耳目。惟其所以然者，
　　　我總統蔣公審智誠明，復國救世精神感召，實有以致之。今於擎天廳之落成，尤可概見。所謂眾志成
　　　城，蓋益信而有徵焉。擎天廳之建也，就太武山腹，日削月剝，寸鑽尺鑱，及其成功，穹窿大啓，凡
　　　廳寬十八公尺，高十一公尺，長五十公尺，廣袤幽邃，可容千餘人，洵壯觀矣。督其工者爲陸軍第
　　　六十九師師長袁子濬將軍，率所部官兵千餘名，無間風雨，晝夜硏磅，足胼手胝，忘餐廢息，復荷
　　　臺灣成功大學工學院院長羅雲平君指導。曲盡技能，彌增工巧。經始於民國五十一年十一月二日，越
　　　明年七月告成。昔之風雨嵯峨，洪荒巖石，一變而如堂如庭，美輪美奐，龍驤虎步，左右趨蹌，色接
　　　目而繽紛，聲入耳而瀏亮。我官兵進德脩業，聚息游（遊）樂，各適其所，得非人力而巧奪天工，精
　　　神至而開金石歟。他日竭股肱之力，繼之以忠貞，追隨　領袖，返斾先驅，一呼登陸，奏披堅執銳之
　　　績，建撥亂反正之勳，海宇蒙休，竹帛載筆，豈不與是廳並立於兩間，而同其不朽耶如是。金門防衛
　　　司令官陸軍中將王多年屬其友湘人朱玖瑩記，而爲之詞曰：萬眾一心，無堅不摧。精誠所至，金石爲
　　　開。可正告於當世，可垂信於方來。

款：（略）。

鈐印：施石青作（刻石者姓名）。

　　金門擎天廳位於太武山山腹，是以人工開鑿之大型坑道。〈金門擎天廳記〉全文五百餘字，小行楷，每
字大約2.5公分左右。隔年，朱玖瑩另書〈臺南市永樂市場興建碑記〉中堂，自認爲拓本「書」與「刻」均
不能佳。（日記1963.9.18）朱玖瑩學書主張「以顏爲宗。又先習大楷，次習小楷，再次習行書，篆、隸、
草書，各從其興趣研究。」主要理由是「先習正楷以奠其基，次習行草以求其放。」（1976，學書淺說）此
作已不純然顏法，楷中帶行，有行無列，隨字形大小自然錯落，堪稱爲朱玖瑩小行楷典型。

朱玖瑩　行書　袁枚詩〈赤壁〉四屏

1966　紙本　136×34cm×4　臺南大學收藏

釋文：一面東風十萬軍，天教如此定三分。漢家火德終燒賊，池上蛟
　　　龍竟得雲。江水自流秋渺渺，漁燈猶照荻紛紛。我來不共吹簫
　　　客，烏雀寒宵靜夜聞。

款：袁子才游（遊）赤壁之作，蓋其集中亦爲上乘，丙午（1966）
　　春，朱玖瑩

補款：此四紙廢字紙堆中檢出，有好友常說，要爲我辦回顧展，便可
　　　充數，玖瑩漫記。

鈐印：朱玖瑩印（白文）。

　　清代袁枚這首詠史詩〈赤壁〉從夾敘夾議，以景托情轉化為以景
抒情，虛實交映，張力十足，朱玖瑩視為袁枚詩集中的上乘之作，直
接援筆落墨，絲毫不假思索。書畢主文，從第三屏底落款，覺得不甚
滿意，唯棄之可惜，乾脆疊成一堆。幾年後想到回顧展或許可以用得
著，於是添補了「此四紙廢字紙堆中檢出……」三行小字。

一面東風十萬軍天教此定三分漢家火德終燒

賊池上蛟龍竟得雲去江水自流秋渺、漁燈猶點荻

崔寒宵靜夜聞絲、我來不共吹簫家烏
素子才

朱玖瑩　篆書〈詩經關雎等五章〉十屏（頁48-49）

1969　紙本　133×33cm×10　私人收藏

釋文：關關雎鳩，在河之州。窈窕淑女，君子好逑。參差荇菜，左右流之。

　　玄（窈）窕淑女，寤寐求止（之）。求之不得，寤寐思服。悠哉悠哉，輾轉反側。

　　參差荇菜，左右采之。窈窕淑女，琴瑟友之。參差荇菜，左右芼之。

　　窈窕淑女，鐘鼓樂止（之）。

　　下武維周，世有哲王。三后在天，王配于京。王配于京，世德作求。

　　永言配命，成王之孚。成王之孚，下土之式。永言孝思，孝思維則。

　　媚茲一人，應侯順德。永言孝思，昭哉嗣服。昭茲來許，繩其祖武。

　　於萬斯年，受天之祜。受天之祜，四方來賀。於萬斯年，不遐有佐。

　　呦呦鹿鳴，食野之苹。我有嘉賓，鼓瑟吹笙。吹笙鼓簧，承筐是將。

　　人之好我，示我周行。呦呦鹿鳴，食野之蒿。我有嘉賓，德音孔昭。

　　視民不恌，君子是則是傚。我有旨酒，嘉賓式燕以敖。呦呦鹿鳴，食野之芩。

　　我有嘉賓，鼓瑟鼓琴。鼓瑟鼓琴，龢（和）樂且湛。我有旨酒，以燕樂嘉賓之心。

　　常棣之華，鄂不韡韡。凡今之人，莫如兄弟。死喪之威，兄弟孔懷。

　　原隰裒矣，兄弟求矣。脊令在原，兄弟急難。每有良朋，況也永歎。

　　兄弟鬩于牆，外禦其務。每有良朋，烝也無戎。喪亂既平，既安且寧。

　　雖有兄弟，不如友生。儐爾籩豆，飲酒之飫。兄弟既具，和樂且孺。

　　妻子好合，如鼓琴瑟。兄弟既翕，龢（和）樂且耽。宜爾家室，樂爾妻帑。

　　是究是圖，亶其然乎。

　　伐木丁丁。鳥鳴嚶嚶。出自幽谷，遷于喬木。嚶其鳴矣，求其友聲。

　　相彼鳥矣，猶求友聲；矧伊人矣，不求友生，神之聽之，終和且平。

　　伐木許許。釃酒有藇。既有肥羜，以速諸父。寧適不來？微我弗顧！

　　於粲洒埽，陳饋八簋。既有肥牡，以速諸舅。寧適不來？微我有咎！

　　伐木于阪。釃酒有衍。籩豆有踐，兄弟無遠。民之失德，乾餱以愆。

　　有酒湑我，無酒酤我。坎坎鼓我，蹲蹲舞我。迨我暇矣，飲此湑矣。

　　書詩經關雎下武鹿鳴常棣伐木五章。

款：己酉（1969）冬至節，長沙朱玖瑩。

鈐印：朱玖瑩印（白文）、起廢園主（朱文）。

　　朱玖瑩篆書〈詩經關雎等五章〉兩種，初稿有界格（見右頁二圖），落款接續主文書寫：「寫詩經關雎下武鹿鳴常棣伐木五章，己酉冬至節，長沙朱玖瑩。」定稿無界格，主文下空一格落款，改「寫詩經……」為「書詩經……」，僅一字之別。考校內容，前一組第二屏首行脫「窈窕淑女」以下一十二字。朱玖瑩篆書多取法〈石鼓文〉，認為：「多臨可醫小篆之稚疾（幼稚也），猶之草書多寫可醫行書之稚疾也。」（日記1966.8.28）己酉這一年朱玖瑩首次個展，冬至（1969.12.22）前六天剛剛過七十二歲生日，退休也將滿兩年。此作一日之間連書兩遍，十足展露了力追前賢的雄心壯志。

伐木丁丁，鳥鳴嚶嚶。出自幽谷，遷于喬木。嚶其鳴矣，求其友聲。相彼鳥矣，猶求友聲；矧伊人矣，不求友生？神之聽之，終和且平。

伐木許許，釃酒有藇。既有肥羜，以速諸父。寧適不來，微我弗顧。於粲洒埽，陳饋八簋。既有肥牡，以速諸舅。寧適不來，微我有咎。

伐木于阪，釃酒有衍。籩豆有踐，兄弟無遠。民之失德，乾餱以愆。有酒湑我，無酒酤我。坎坎鼓我，蹲蹲舞我。迨我暇矣，飲此湑矣。

乙酉冬至節　長沙朱玖瑩

關關雎鳩，在河之洲。窈窕淑女，君子好逑。參差荇菜，左右流之。窈窕淑女，寤寐求之。求之不得，寤寐思服。悠哉悠哉，輾轉反側。參差荇菜，左右采之。窈窕淑女，琴瑟友之。參差荇菜，左右芼之。窈窕淑女，鐘鼓樂之。

下武維周，世有哲王。三后在天，王配于京。王配于京，世德作求。永言配命，成王之孚。成王之孚，下土之式。永言孝思，孝思維則。媚茲一人，應侯順德。永言孝思，昭哉嗣服。昭茲來許，繩其祖武。於萬斯年，受天之祜。受天之祜，四方來賀。於萬斯年，不遐有佐。

呦呦鹿鳴，食野之苹。我有嘉賓，鼓瑟吹笙。吹笙鼓簧，承筐是將。人之好我，示我周行。呦呦鹿鳴，食野之蒿。我有嘉賓，德音孔昭。視民不恌，君子是則是傚。我有旨酒，嘉賓式燕以敖。呦呦鹿鳴，食野之芩。我有嘉賓，鼓瑟鼓琴。鼓瑟鼓琴，和樂且湛。我有旨酒，以燕樂嘉賓之心。

朱玖瑩　篆書　〈詩經關雎等五章〉十屏

朱玖瑩　行書〈移步・小齋〉聯

1971　紙本　135×33cm×2

釋文：移步有乘除，億載金城同水
　　　逝；小齋足欣賞，安平夕照一
　　　房收。

款：辛亥（1971）二月，掃帚齋主
　　人。

補款：辛亥所書，友人送來留作紀
　　　念，壬申（1992）夏友人在
　　　側，補記。

鈐印：朱玖瑩印（白文）、起慶園主
　　　（朱文）。

　　〈移步・小齋〉龍門對，或題〈安
平晚眺〉。朱玖瑩在臺南市立圖書館
講授書法前後歷時十三年，這期間
「掃帚齋」成為友生共同雅集及個別
請益處所，此聯於書贈友生二十一年
之後補款。安平寄廬草木盈庭，書房
面西，恰與億載金城水流同向，白天
上午讀書、寫字、會客，黃昏時刻欣
賞滿天彩霞，遠離臺北的朱玖瑩顯然
相當滿足於當下的生活。此作上半聯
短短十二字，竟有「移步」、「載
金」、「城同」三處連綿，可以看出
書寫當時朱玖瑩愜意的心情。

朱玖瑩　隸書〈菜根譚‧欲做精金〉四屏

1976　紙本　136×34cm×4　私人收藏

釋文：欲做金精美玉之人品，定從烈火中鍛來。思立掀天揭地之事功，須向薄氷（冰）上履去。處眾以龢
　　　（和），貴有強毅不可奪之力。持己以正，貴有圓通不固執之權。

款：古今藝事有日退，無日進，惟隸書清代名家有突過唐賢之處。唐隸但取
　　方勻，去古甚遠。清代如伊墨卿、金冬心、陳曼生、鄧完白、何子貞之
　　流，雖面目各具而法不悖古，且已開示後學津梁。余於隸書亦妄欲自立
　　門戶，但才力萬有未逮，識者一望而知其尚在嘗試矣。朱玖瑩附識。

鈐印：朱玖瑩印（白文）。

　　朱玖瑩臨寫過大量的隸書碑刻，他不滿意唐隸的古意澆離、肯定清人的
隸書成就，進一步自創「齊左」、「中分」的隸書寫法，這組錄自《菜根
譚》的四屏創作，落款中表露了他的隸書史觀，堪稱此期代表作。朱玖瑩對
清人隸書的理解，以及對於唐人隸書的無法厭足，一直到一九八四年書寫的
〈周京‧漢代〉聯，落款依然如此：「中國書法隨時代而日降，惟隸書則有
清一代作者如伊秉綬、鄧石如之流，變法師古，精力每每突過唐人。余亦數
數自變其法，淺嘗輒止，用力不專乃不及時賢遠甚。今老矣，無能為矣，愧
怍如何。」

伊秉綬隸書

昔有行道人　陌上見三叟　年各百餘歲　相與鋤禾莠　傅車問三叟　何以得此壽　上叟前置詞　內中嫗貌醜　中叟前置詞　量腹接所受　下叟前置詞　夜臥不首要　我三叟言　所以能長久

朱玖瑩

楷書　應璩詩〈昔有行道人〉中堂（左頁圖）

1979　紙本　143×74cm　私人收藏

釋文：昔（古）有行道人。陌上見三叟。年各百餘歲。
　　　相與鋤禾莠。停（住）車問三叟。何以得此壽。
　　　上叟前置（致）詞（辭）。內中（室內）姬貌醜。
　　　中叟前置（致）詞（辭）。量腹接（節）所受。下
　　　叟前置（致）詞（辭）。夜臥不（覆）首。要哉三
　　　叟言。所以能長久。

款：己未（1979）孟冬，朱玖瑩晨課。

鈐印：長沙朱氏（白文）、玖瑩（朱文）。

　　此詩出自三國曹魏文學家應璩詩集《百一詩》，
類似古人養生歌訣：「早上摸黑走，晚飯少一口，家
中有醜婦，活到九十九。」己未孟冬，長居安平的
朱玖瑩已屆八十有二，由於平素善於攝養，身體健
朗宛若地行之仙。此幅字大約三寸，始落筆前兩字
「昔」、「有」之長橫偏細，第三字以下則完全隨筆
布勢，任意馳騁，結體間架遵循左不讓右家法，用筆
則不拘小節，全篇真氣瀰漫，完全不讓早期動輒八
屏十屏大幅作品專美於前。朱玖瑩另有草書三行條
幅，錄到「首」字，紙幅將盡，直接落款：「乙巳玖
瑩。」

朱玖瑩　行草書
應璩詩〈夜臥不覆首〉
1965　紙本
121.2×30.4cm

朱玖瑩　破體書〈龐克‧芭萊〉聯（左圖）、**破體書〈龐克‧芭蕾〉聯**（右圖）

其一　芭萊

1986　紙本　116.3×24.3cm×2　私人收藏

釋文：地遠心偏異龐克；筆歌墨舞學芭萊。

款：退叟安平久客朱玖瑩。

鈐印：朱玖瑩印（白文）、掃帚齋（朱文）。

其二　芭蕾

1986　紙本　尺寸失載　私人收藏

釋文：地遠心偏異龐克；筆歌墨舞學芭蕾。

款：安平久客退叟朱玖瑩。

鈐印：安平久客（朱文）、掃帚居士（朱文）。

顏真卿〈裴將軍帖〉

朱玖瑩　破體書〈少日・老來〉　1986　紙本
117×23cm×2

朱玖瑩　行書〈少日・老來〉　1986　紙本
117.4×23.7cm×2

　　芭萊／芭蕾，源於義大利語ballet，可追溯至古埃及祭祀舞蹈；龐克（punk）起源於一九七○年代的次文化，從音樂逐漸轉換成一種廣義的文化風格。年近九旬的朱玖瑩以「芭萊」、「龐克」為對，創作破體書：「地遠心偏異龐克・筆歌墨舞學芭萊。」十足表現了書家的風趣與幽默。對篤守傳統觀念幽居鄉間的朱玖瑩來說，從歐美流行到臺灣的龐克頭及奇裝異服，外型詭異、驚世駭俗固然難以認同。反倒是對芭蕾舞蹈的墊起腳尖動作深有啟發，就像寫毛筆字時，每一筆都要站得起、挺得住、迴旋自如！如同二十年前日記：「寫字如做人，下筆先求立起。超然遠俗，意境在此。此今日臨池偶得之祕，願終身守之。」（日記1967.7.7）

　　朱玖瑩的「破體書」受顏真卿影響，將各種字體巧妙地融會創作，渾然一體，一如詩家所說的羚羊掛角無跡可尋。同年另外兩幅破體書〈少日・老來〉聯，內容為：「少日揮毫多蹩腳；老來致力在平心。」不論篆、隸、楷書或草、行、楷書同時呈現，皆可想見朱玖瑩垂老之際創作的雄心依然不減。

朱玖瑩　行書　鄭愁予詩〈錯誤〉六屏

1989　紙本　116.3×24.3cm×6　陳志良收藏

釋文：我打江南走過

　　　那等在季節裏的容顏如蓮花的開落

　　　東風不來，三月的柳絮不飛

　　　你底心如小小的寂寞的城

　　　恰若青石的街道向晚

　　　跫音不響，三月的春帷不揭

　　　你底心是小小的窗扉緊掩

　　　我達達的馬蹄是美麗的錯誤

　　　我不是歸人，是個過客⋯⋯

款：己巳（1989）之春，安平久客朱玖瑩。

鈐印：朱玖瑩印（白文）、起廢園主（朱文）。

　　鄭愁予這首年少戰亂記憶的現代詩〈錯誤〉，流傳甚廣。雖然一直被廣大的讀者誤解為情詩，藉由朱玖瑩手中妙筆，把一首案頭文學小品，擴大成一面具有「展廳效應」的詩牆，在二十世紀八〇年代堪稱創舉。來到朱玖瑩故居的遊客，都會忍不住一再賞讀，陶醉在「美麗而錯誤」的思古氛圍中。

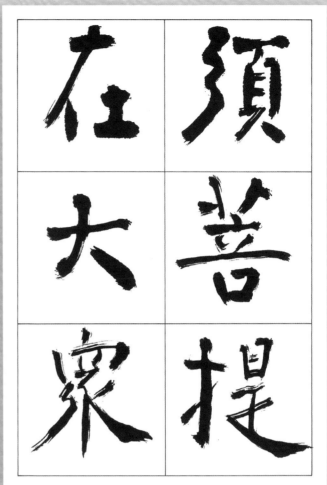

朱玖瑩　行書〈金剛般若波羅蜜經〉冊（局部）

1989　紙本　38×26.5cm　臺南妙心寺收藏

一九八九年春，高齡九十二的朱玖瑩應臺南妙心寺之請，書寫《金剛般若波羅蜜經》，結集成四大冊刊行。朱玖瑩深諳內典，《金剛經》精熟能誦，每日清晨於掃帚齋書寫此帖，起初參照弘一寫經帖本，隨後全出己意，前後歷經百日乃告功成。妙心寺住持釋傳道在〈跋〉中讚嘆其：「深得《泰山金剛經》的古樸、圓潤筆意，融會顏真卿寬博厚重、端莊嚴謹的結體，遂成為獨樹一幟的書體。……全文中或楷或行或草，黑白空間配比，寫來得心應手，溫和從容，泰然自若，字自有畫意筆筆皆生花，天真爛漫，幾達一畫一世界的畫境。」可謂推崇備至。

朱玖瑩　隸書〈慈濟以德〉橫幅

1990　紙本　64×125cm　私人收藏

款：朱玖瑩書。

鈐印：朱玖瑩印（白文）。

　　朱玖瑩有心在隸書寫作方面有所突破，他認為：「隸書臨漢碑，可以泛臨百家，然後歸
於本店自造。此朱氏法門，可使世人知之」。（日記1961.11.3）現存朱玖瑩最早一九五一年
隸書作品〈洞庭・鄧尉〉小對聯，典型漢碑書風。晚年此作脫盡唐人八分書習氣，融攝篆、
行於其中，正如同他援引〈金剛經〉入楷，已創本家隸法。

洞庭秋水青銅鏡

鄧尉春山碧玉簪

四十年之秋 朱玖瑩書 [印] [印]

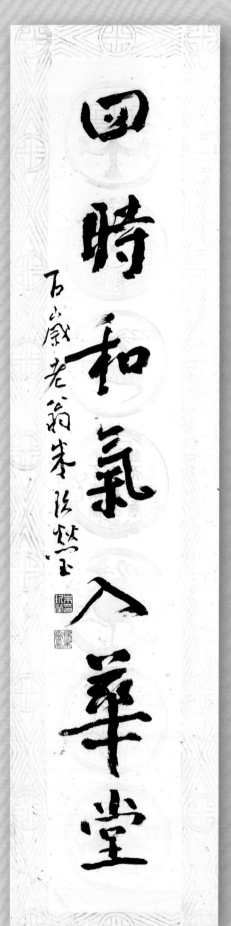
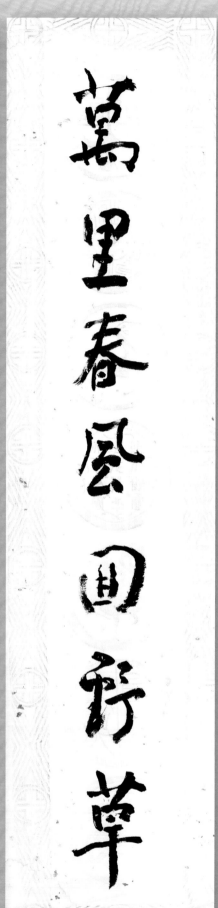

朱玖瑩
楷書〈萬里‧四時〉聯
1996　紙本　130×30.5cm×2
楊文魁收藏
釋文：萬里春風回野草，四時和氣入
　　　華堂。
款：百歲老翁朱玖瑩。
鈐印：朱玖瑩印（白文）、掃帚齋
　　　（朱文）。

　　朱玖瑩居臺四十七年（1950-1996），遺留作品難以勝數，曾自言「平生所費之力，以楷書為最大」，綜觀其早期各體書作，下筆直起直落，藏巧於拙，晚歲更加方廣圓活，天真罄露，可謂獨闢蹊徑，自成一格矣。他一生遍臨百家，書風數變，篆、隸、草、行、楷書均流傳不少佳作，面貌之多樣早已超越師門。此作書於一九九六年二月十八日（乙亥除夕），朱玖瑩實齡九十有九，自署「百歲翁」，為生前最後手跡，行筆無拘，一任自然，率意之極，誠為「人書俱老」之最佳典型。

朱玖瑩生平大事記

1898	・十一月八日出生於湖南長沙，父樹楷，嘗為村塾師。母楊氏，育子女十人，排行第九，原名久瑩。
1916	・與閔芸卿女士成婚，生子尚同、二女子述、子守。
1921	・擔任湘軍總司令譚延闓衡陽總司令部政務委員。後隨譚延闓入粵，任秘書。
1926	・隨國民革命軍北伐。
1928	・國民革命軍建都南京，任內政部土地司長。
1930	・九月，譚延闓卒於南京。
1932	・蔣介石任豫鄂皖三省剿匪總司令，朱玖瑩任秘書兼文書科長。
1933	・任行政督察專員兼商邱縣長。
1937	・駐南陽，剿平土匪孫土貴、李文蕭。
1939	・以所訓民團配合國軍作戰，破日軍於新野、唐河一帶。
1940	・任行政院行政計畫常務委員、中央訓練團指導、衡陽市長、福建省建設廳長。
1946	・任遼寧省政府秘書長。
1947	・任湖南省政府委員兼民政廳長，兼代省府主席。
1948	・自桂林搭機赴香港。
1950	・入臺。
1951	・任中國石油公司董事。
1952	・任財政部鹽務總局長兼製鹽總廠總經理，往來於臺北、臺南。赴日考察。
1958	・卸製鹽總廠總經理職，專任局長。自訂書法日課。
1961	・應日本曹達工業會及臺灣輸入鹽協議會之邀，組訪問團赴日。
1963	・訪馬來西亞。
1964	・訪琉球四日。
1965	・參加日本東京書藝院展覽。
1967	・赴日訪問。

1968	・奉准退休，寓臺南安平。參加「古今談」雜誌編輯。
1969	・發表〈朱玖瑩雜錄〉。舉行臺南首次個展。
1971-83	・於臺南市立圖書館授書法。
1976	・成立「臺南詩書畫友粥會」於開元寺，《朱玖瑩詩文襍稿初集》出版。
1978	・參加「中華民國當代書會巡迴展」於美國八十餘所大學展覽。為妙心寺新落成大殿題匾、書聯。於妙心寺舉行臘八詩書畫友粥會。
1979	・《朱玖瑩楷書顏魯公告身》出版。
1980	・「朱玖瑩書法回顧展」於臺北歷史博物館國家畫廊舉行，《朱玖瑩臨池點滴》出版。
1981	・韓國教育書藝會聘為顧問。臺南市立圖書館安平分館成立「朱玖瑩紀念室」。 ・赴香港，個展於香港美國圖書館。《朱玖瑩楷書青年四要四擇》出版。
1982	・發表〈淺談毛筆書法〉。
1984	・發表〈朱玖瑩常用印〉。
1985	・寓妙心寺養疾。發表〈中國文化的根源〉、〈顏魯公人品書法及顏學研究〉等專文。
1986	・個展於臺南市立文化中心。講授書法於臺南耕莘語言才藝中心。參加東京「中日書道展」。「師掃帚齋一門師友書法聯展」於臺南體育館。《朱玖瑩臨池三論》出版。
1987	・與諸弟子聯展於臺北新生畫廊、高雄市立文化中心。參加臺北市立美術館「當代書家十人展」。
1988	・獲國家文藝獎—書法教育特殊貢獻獎。「朱玖瑩九一回顧展」於臺南市立文化中心，《朱玖瑩書法選集》出版。
1993	・九七回顧展於臺南市立文化中心，《朱玖瑩書法回顧展：癸酉年九七叟》專輯印行。
1996	・回湖南探親，過世。
1999	・《跨世紀書癡——朱玖瑩書法紀念展專輯》、《朱玖瑩書法詩詞選集》出版。
2006	・「朱玖瑩先生逝世十週年書法紀念展」於臺南縣立文化中心
2008	・臺南市政府整修朱玖瑩故居開放民眾參觀，
2012	・臺南市政府辦理「第一屆紀念朱玖瑩全國書法比賽」。
2014	・臺南市政府文化局出版「美術家傳記叢書／歷史・榮光・名作系列——朱玖瑩〈且拼餘力作書癡〉」一書。

參考書目

【朱玖瑩作品集】
· 朱玖瑩編輯，《朱玖瑩臨池點滴》，臺南，新世紀出版社會，1980.8。
· 朱玖瑩先生家屬主編，《朱玖瑩書法、詩詞選集·逝世三週年紀念》，臺南，德賢文物藝術有限公司，1999.12。
· 朱玖瑩書法紀念室編輯，《跨世紀書痴——朱玖瑩書法紀念展專輯》，臺南，中華佛教百科文獻基金會，1999.11。
· 黃進添編輯，《朱玖瑩書法回顧展：癸酉年九七叟》，臺南，飛鴻文化股份有限公司，1993.2。
· 鄭進發總編輯，《朱玖瑩書法選集》，臺北，中華佛教百科文獻基金會，1988.11。

【朱玖瑩相關論述、書法作品集】
· 《朱玖瑩詩文襍稿初集》，1976。
· 《臺南粥友詩書畫聯展》，1976。
· 朱玖瑩撰文，《朱玖瑩臨池三論》，臺南，作者自印，1987。
· 朱玖瑩書，《朱玖瑩楷書座右銘》，臺南，作者自印，1975.11。
· 朱玖瑩書，《朱玖瑩臨麻姑仙壇記》，臺南，作者自印，1987.8。
· 朱玖瑩書，《金剛般若波羅密經》，臺南，中華佛教百科文獻基金會，1989.12
· 朱玖瑩書，《僧璨大師信心銘·波若波羅密多心經》，臺南，妙心寺，1990.8。
· 朱玖瑩書，《朱玖瑩楷書顏魯公告身》，臺南，作者自印，無版權頁。
· 林葆華執行編輯，《當代書家十人作品展》，臺北，臺北市立美術館，1987.8
· 黃進添書、郭進南編輯：《師掃帚齋一門師友書法聯展》，臺南，1986.12。
· 盧劍青、朱遐昌編輯，《師掃帚齋一門師友書法聯展》臺南，1992.7。

【朱玖瑩相關研究著錄暨報導】
· 李淑卿撰文，〈人書俱老：朱玖瑩書法〉，嘉義，國立中正大學臺灣人文研究中心，2006.12。
· 黃宗義撰文，〈賦別長沙朱玖瑩返鄉有序〉，臺南，國立臺南師範學院《書心》第20期，1996.6。
· 盧廷清撰文，《台灣藝術經典大系：渡海碩彥·藝海揚波·朱玖瑩》，臺北，藝術家出版社，2006.4。
· 蕭瓊瑞計畫主持，《台南市藝術人才暨團體基本史科彙編》造型藝術，臺南，臺南市文化基金會，第一版，1996。

【Website（網路文獻）】
· 臺南市政府文化局 http://culture.tainan.gov.tw/active/index-1.php?m2=16&id=603

| 本書承蒙吳棕房先生授權圖版使用，特此致謝。

國家圖書館出版品預行編目資料

朱玖瑩〈且拼餘力作書癡〉／黃宗義 著
-- 初版 -- 臺南市：臺南市政府，2014〔民103〕
64面：21×29.7公分 --（歷史‧榮光‧名作系列）

ISBN 978-986-04-0570-5（平裝）

1.朱玖瑩 2.藝術家 3.臺灣傳記

909.933 103003280

臺南藝術叢書 A017

美 術 家 傳 記 叢 書 Ⅱ ｜ 歷 史 ‧ 榮 光 ‧ 名 作 系 列

朱玖瑩〈且拼餘力作書癡〉　　黃宗義／著

發 行 人｜賴清德
出 版 者｜臺南市政府
地　　址｜70801臺南市安平區永華路二段6號
電　　話｜（06）632-4453
傳　　真｜（06）633-3116
編輯顧問｜王秀雄、王耀庭、吳棕房、吳瑞麟、林柏亭、洪秀美、曾鈺涓、張明忠、張梅生、
　　　　　蒲浩明、蒲浩志、劉俊禎、潘岳雄
編輯委員｜陳輝東、吳炫三、林曼麗、陳國寧、曾旭正、傅朝卿、蕭瓊瑞
審　　訂｜葉澤山
執　　行｜周雅菁、黃名亨、涂淑玲、陳富堯
指導單位｜文化部
策劃辦理｜臺南市政府文化局、財團法人台南市文化基金會

總 編 輯｜何政廣
編輯製作｜藝術家出版社
主　　編｜王庭玫
執行編輯｜謝汝萱、林容年
美術編輯｜柯美麗、曾小芬、王孝嫩、張紓嘉
地　　址｜臺北市重慶南路一段147號6樓
電　　話｜（02）2371-9692～3
傳　　真｜（02）2331-7096
劃撥帳號｜藝術家出版社 50035145

總 經 銷｜時報文化出版企業股份有限公司
　　　　　｜地址：桃園縣龜山鄉萬壽路二段351號
　　　　　｜電話：（02）2306-6842

南部區域代理｜臺南市西門路一段223巷10弄26號
　　　　　　｜電話：（06）261-7268
　　　　　　｜傳真：（06）263-7698

印　　刷｜欣佑彩色製版印刷股份有限公司
初　　版｜中華民國103年5月
定　　價｜新臺幣250元

GPN　1010300389
ISBN　978-986-04-0570-5
局總號　2014-149

法律顧問　蕭雄淋